無師自通

學工筆

魚

邰樹文 編著

內容提要

工筆畫又稱為「細筆畫」，是國畫技法類別之一，是以精湛細膩的技法描繪景物的國畫表現方式。工筆畫從傳統走向當代社會，出現了前所未有的新繁榮，現在越來越受到大家的喜愛。

本書是一本主講魚的工筆畫技法書，本書主要針對零基礎的讀者，由淺入深地講解：首先，詳細地介紹了工筆畫的基本工具（筆、紙、墨、顏料）和基本技法，尤其是線條的運用；其次，對魚的結構做了詳細的解析；接著，分別對鯉魚、金魚、鱖魚、金龍魚這4種魚的繪製方法做了步驟精湛詳細的講解，並配有詳細清晰的圖例示範。本書通俗易懂，可以幫助初學者掌握最基本的工具和技法，讀者參照本書即可獨立繪製出一幅完整的工筆畫——魚。

本書適合作為工筆畫愛好者的自學教材及各大院校藝術相關專業學生的參考用書。

無師自通 學工筆：魚

作　　者 / 邰樹文
發 行 人 / 陳偉祥
出　　版 / 北星圖書事業股份有限公司
地　　址 / 234 新北市永和區中正路 458 號 B1
電　　話 / 886-2-29229000
傳　　真 / 886-2-29229041
網　　址 / www.nsbooks.com.tw
E-MAIL / nsbook@nsbooks.com.tw
劃撥帳戶 / 北星文化事業有限公司
劃撥帳號 / 50042987
製版印刷 / 皇甫彩藝印刷股份有限公司
出 版 日 / 2019 年 7 月
I S B N / 978-986-96920-0-7
定　　價 / 450 元

如有缺頁或裝訂錯誤，請寄回更換。

國家圖書館出版品預行編目(CIP)資料

無師自通學工筆：魚 / 邰樹文編著.
　-- 新北市：北星圖書, 2019.7
　　面；　公分
　ISBN 978-986-96920-0-7（平裝附數位影音光碟）

　1.蟲魚畫 2.工筆畫 3.繪畫技法

944.7　　　　　　　　　　　　　107014976

目 錄

第一章

基本工具介紹

1.1 筆

工筆畫用筆分為勾線筆和染色筆兩種不同的類型。

1.1.1 勾線筆

勾線筆用於中鋒勾勒細而勻的線條，一般選用狼毫類細而尖的筆。常見的勾線筆有衣紋筆、葉筋筆（常用來勾花鳥畫葉筋）、紅毛筆等，依畫面需要來選擇。

衣紋筆

葉筋筆

紅毛筆

執筆方法

勾短線　　勾長線　　刻畫細節

工筆畫中執筆，筆正則鋒正：手執筆時要牢實有力，不要緊握，指要離開手掌，掌心是空的，以便運筆自如。

勾線筆特性

(1)勾線筆屬硬毫筆，含水分較少，筆鋒彈性較強。

(2)不同運筆變化，呈現出的線條也有不同的動態美感。

(3)勾勒輪廓，工整不毛糙，呈「如錐畫沙」般遒勁有力的線條。

先瞭解勾線筆的特性，後面將詳細介紹線條的畫法。

知識拓展

毛筆的使用方法

使用毛筆前，應用溫水慢慢地將其充分泡開，使用後再用水洗淨，放入筆簾或掛在筆架上。不能在水中長時間地浸泡，以免失去筆的彈性，縮短毛筆使用的壽命。勾線狼毫筆富有韌性，但若沒有正確地使用和保管，它的特性也會減弱，畫出的作品也會大打折扣。

1.1.2 染色筆

　　染色筆多用大、中、小白雲以及其他軟毫毛筆。白雲筆外層是羊毫，中間部分是硬而挺的狼毫，既能含水分又有彈性，是理想的染色筆（染色筆可以多配幾支，如白色、冷色、暖色、暗色等，最好都有相對應的筆）。

著色筆

著水筆

染色筆特性

著色筆染色

著水筆接染

(1)先壓下著色筆，沿線稿染色。

(2)快速地用中指將著水筆壓下來，用中指將著色筆抬上去，用清水均勻地染。

(3)反覆轉換著色筆和著水筆，直至滿意為止。下一章，將詳細講解染色的方法。

1.2　紙

1.2.1　熟宣

　　熟宣紙的質地薄而棉料均勻，其特點是濕漲而乾縮。區別生宣紙和熟宣紙的方法就是看其是否滲水。熟宣紙當中也有薄有厚，一般來說薄者適合畫淡彩，厚者適合畫重彩；其中，蟬翼宣最薄，冰雪宣最厚。

1.2.2 熟宣的特性

熟宣在加工時用明礬等塗過，所以紙質比其他用紙硬。其特點是吸水能力較弱或不滲水，使得用墨和用色不易洇散，所以熟宣宜用於繪製工筆畫。

生宣繪畫效果

熟宣繪畫效果

1.2.3 絹

絹是純絲織品，古代繪畫常用絹。熟絹的特點是墨色乾後色度變化不大，可以表現墨色厚重和淋漓的效果。材質表面非常光滑、耐染，透明度極好，畫面紋理美觀，古今繪製工筆畫主要用絹。但是絹遇水容易起皺，初學者在使用時需慎重。

1.2.4 畫前裱紙

因熟宣紙或熟絹不易改動，所以畫工筆畫一般先在圖紙上畫好素描稿，稿本的比例和完成稿的比例大小一致。再把稿本印到熟宣或絹上，接著將宣紙或絹裱到畫板或畫框上。再用勾線筆勾勒，然後隨類賦色，層層渲染，從而達到形神兼備的效果。

裱畫方法：將畫稿噴濕，等紙完全漲開後，趁濕把畫紙四周反面塗上1~2釐米的漿糊黏牢，乾後就可以作畫了（熟絹也可以繃在畫框上）。

因熟宣或絹一般都很薄呈半透明狀，所以在下面襯一張白紙，作畫時才能更容易看清畫面效果。

(1)找一張比白描稿大一圈的生宣紙做襯紙。因熟宣紙呈半透明狀，襯白紙作畫更容易看清畫面效果。

(2)用大號羊毛刷蘸清水按照一定的順序把畫稿刷濕，用力需均勻，不要形成太多皺摺。

(3)裁出4條比白描稿兩邊多出一截的水膠帶，在生宣紙比白描稿多出的一圈貼好水膠帶。

(4)貼水膠帶時注意要等紙漲開後，四邊重疊在一起，等白描稿完全乾後就可以開始上色了。

1.3 墨

1.3.1 墨分五色

　　國畫墨色通常分為焦、濃、重、淡、清幾個不同的層次，白描勾線時，要根據所描繪物像顏色的明度，調出不同深淺的墨色。工筆畫設色時，通常也先渲染墨色表現畫面的黑白灰關係。

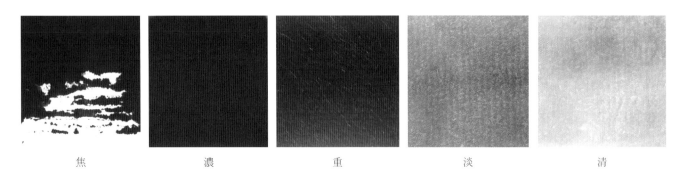

| 焦 | 濃 | 重 | 淡 | 清 |

知識拓展

　　墨色
　　水墨工筆畫透過虛實、動靜、聚散、黑白等陰陽相生相剋的關係，表達出色彩斑斕的畫面所呈現的意味，這是獨一無二的。單用墨作畫，實際並不止於這 5 個色階。對於用墨方法，雖說 5 種但主要講究一個「活」字，只要能做到「活」，經時間的推移，可自己創造用墨方法，而不僅限於這 5 種。

1.3.2 墨色的層次

　　墨色每一次被清水稀釋，都會呈現一個新的色階，由此逐步漸層，將物體的體積感和真實感表現在畫面上。古人說墨色變化多，有「如兼五彩」的藝術效果。

(1)首先用濃墨勾勒魚鱗的輪廓線，用色不宜過重，更不宜過淡。

(2)蘸重墨，沿輪廓線染色，墨的範圍不宜過大，以免造成墨色層次不明顯。

(3)用著水筆均勻地接染，直至魚鱗的邊緣。

(4)使用著水筆一層一層染，要薄而勻，使呈現出的墨色變化多樣。

知識拓展

　　墨與墨錠
　　國畫的墨除了有「黑」的顏色屬性外，它還有極其高深的學問和藝術效果。「墨錠」從其本身的性質來看，不但是黑色，其中尚有許多微妙的色彩傾向。好的墨錠所磨出來的墨色是那樣晶瑩、透徹、光亮，但它又含蓄、內蘊。「墨分五色」「墨有六彩」，歷代畫家透過藝術實踐，創造出許多墨法，使墨色變化更為豐富多彩。

1.4 顏料

1.4.1 常用的國畫顏料

國畫常使用的顏料有植物顏料（水色）和天然礦物質顏料（石色）。植物顏料（水色）有花青、胭脂、藤黃等，礦物質顏料（石色）有赭石、硃砂、石青、石綠等，這些統稱為國畫顏料。

| 大紅 | 曙紅 | 硃砂 | 硃磦 | 胭脂 | 赭石 |

| 白粉 | 藤黃 | 三綠（石綠） | 三青（石青） | 紫色 | 花青 |

知識拓展

國畫顏料的特性

水色（植物顏料）是透明色，可以相互調和使用，沒有覆蓋力，色質不穩定，容易褪色。石色（礦物顏料）是不透明色，相互不能調和使用，覆蓋力強，色質穩定，不易褪色。

1.4.2 色墨結合

顏色和水墨相結合，會出現新的色值和特有的韻律。這裡介紹幾種主要顏色，如下所示。

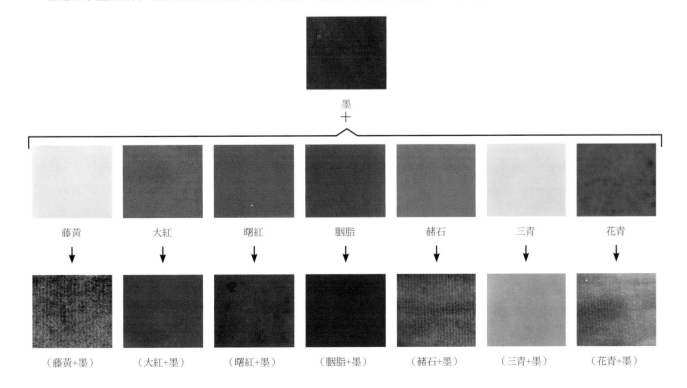

墨
+

| 藤黃 | 大紅 | 曙紅 | 胭脂 | 赭石 | 三青 | 花青 |

| （藤黃+墨） | （大紅+墨） | （曙紅+墨） | （胭脂+墨） | （赭石+墨） | （三青+墨） | （花青+墨） |

1.4.3 常用的混合色

　　有些顏色經過調和後會呈現出鮮亮的效果，而另一些顏色調和後的效果卻很晦暗。國畫顏料的調色規律與水彩顏料基本類似，對於有水彩畫基礎的國畫初學者而言，掌握寫意畫調色規律並不難。但國畫顏料也有不同於水彩顏料的特性和色彩傾向，所以建議初學者先試著在調色盤上將最基本的十餘種國畫顏料兩兩互相混合，熟悉調色後色彩的變化再開始作畫。

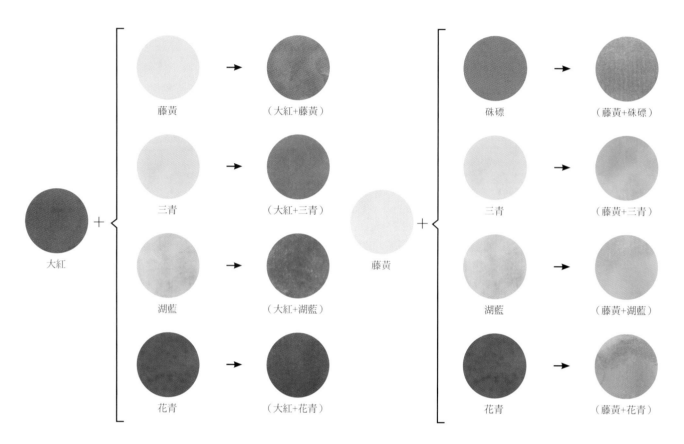

大紅 ＋ 藤黃 → （大紅＋藤黃）　　珠磦 → （藤黃＋珠磦）

大紅 ＋ 三青 → （大紅＋三青）　　三青 → （藤黃＋三青）

大紅 ＋ 湖藍 → （大紅＋湖藍）　　藤黃　湖藍 → （藤黃＋湖藍）

大紅 ＋ 花青 → （大紅＋花青）　　花青 → （藤黃＋花青）

知識拓展

> 初學者可以這樣做
> 　混合色應當注意國畫的韻味，淡雅古拙是國畫的特色，顏色過於豔麗是初學者易出現的問題。顏色要有漸層，暈染的時候應盡量能呈現顏色的漸變及畫面的立體感。建議初學者細心建立一個色譜，將除了基礎色以外調配得到的顏色，點畫記錄在這個色譜上，有利於繪畫中的色彩運用。

1.4.4 色的濃淡

　　不能直接用筆從調色盤中取顏色作畫，而是要先讓筆頭吸收一定的水分，然後再從中蘸取足夠量的顏色，並在顏色盤裡將墨顏色調整均勻，調成所需的濃度。起初，筆中的水分不好掌握，可以從少量遞加，直至到滿意的效果為止。

第二章

基本技法介紹

2.1 用線技法

　　線條是工筆畫的基礎，透過對線條的起、行、收的練習，可以掌握線條運行的基本規律，在此基礎上再進行各種線條變化的練習，熟悉不同筆毫硬度的特性和用筆的不同角度的變化規律，準確掌握指、腕、肘的運行方向和力度，靈活運用各種頓挫、轉折、提按。線條變化豐富，要求多樣，重點要掌握中鋒運筆，這樣才能畫出挺健流暢的線條。

2.1.1 基本方法

2.1.2 線條的表現力

1.濃淡

　　色彩深重者在工筆中可用濃墨線條表現，色彩淺淡者則多用淡墨線條表現。例如，魚的外部輪廓線，宜用濃墨線條勾勒，而身體的魚鱗部分則宜用淡墨線條表現。

濃

淡

2.乾濕

　　質地柔軟者，多用「濕」的線條表現。例如，畫魚的魚鱗，多用「濕」的線條；畫魚鰭，為表現其堅硬，則多用「乾」線條表現。

乾

濕

3.粗細

　　一個物體用近粗遠細的線條表現；或者背光的部分宜用重墨粗線，而受光的亮部則用略淡的細墨線表現，在形象簡單的畫面中，尤其要注意表現其明暗的濃淡深淺變化，而且要注意整體統一。

粗

細

4.線條的應用

　　線條的表現力多種多樣，沒有侷限性。下圖為初學者示例，同樣的線條，少許變化就可以使物像生動自然。待掌握瞭解後，便可自如運用線條，豐富畫面的效果，增強表現力。

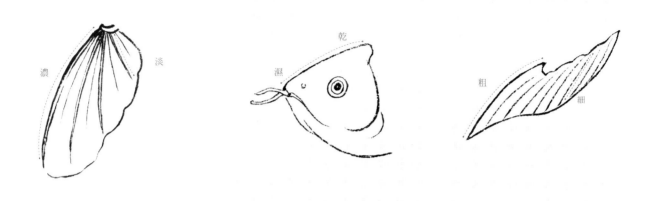

2.1.3　常用的線描技法

1.曲線

　　線描中最具代表性的是游絲描類，壓力均勻，粗細無變化。此類描法適於勾勒物像外輪廓，如花瓣、葉等一些流暢性較好的輪廓，線條墨色秀潤簡勁，細勁平直，根據不同的質感則使用不同的表現手法，呈現外柔內剛的特徵。

游絲描

其線條用尖圓勻齊之中鋒筆尖畫出，有收有起，流暢自如，顯得細密綿長，富有流動性。這是一種平滑、圓潤、流暢、舒展的描法。

行雲流水描

此描法中鋒運筆，筆法如行雲流水，活躍飛動，有起有倒。

柳葉描

此描法所畫線條形狀如柳葉，輕盈靈動，婀娜多姿，使畫面出現一種清新、靈動、輕盈的美感。

竹葉描

用筆起伏頓挫明顯，線條粗細變化較大，很像隨風飄動的竹葉，飄逸活潑。竹葉、柳葉、蘆葉這三種葉子從外形上看都很相似，只有依靠描繪時手腕下筆的輕重、剛柔和長短等變化加以區分。

釘頭鼠尾描

釘頭鼠尾描，落筆處如鐵釘之頭，線條呈釘頭狀，行筆收筆，一氣拖長，如鼠之尾，所謂頭禿尾尖，頭重尾輕。採用中鋒勁利的筆法，線形前肥後銳，形同釘頭鼠尾。適合表現瓣或葉轉折處。

2.折線

此描類特點是壓力不均勻，運筆時提時頓，產生忽粗忽細的效果，適合表現枯乾、枯葉等一些粗糙質地的物體。

鐵線描

此描法用中鋒圓勁之筆描寫，絲毫不見柔弱之跡，其起筆轉折時稍微有回頓方折之意，如將鐵絲環彎，圓勻中略顯有刻畫之痕跡。適合表現枯乾。

橄欖描

此描法用筆起迄極輕，頭尾尖細，中間沉著粗重，所畫線條如橄欖果實，故而有了橄欖描之名。此描法用顫筆畫出，用筆最忌兩頭有力而中間虛弱。

戰筆描

戰筆描，此描法用筆要留而不滑，停而不滯。筆法簡細流利，線條呈現出曲折戰顫之感。

柴筆描

柴筆描和減筆描在用筆上並無多大區別，只是柴筆描渴筆較多，後者乾濕並用。如山水畫中有亂柴皴，用筆以剛中有柔、整而不亂為宜。

2.2 渲染技法

　　工筆畫造型嚴謹，形象生動，線條嚴謹，色墨潤澤，層次豐富。傳統的工筆花鳥畫採用線條勾勒和色墨潤染相結合的方法。因此，用色也是花鳥魚蟲畫中最為重要的一環。工筆畫染色方法大致有潤染、褪染、分染、提染、背染、乾染、調染、罩染、渲染、襯染、點染、濕染這12種。下面介紹幾種常用的工筆畫染法。

1 在雙勾好的基礎上，先調墨沿著鱗片的邊緣染墨色，趁墨色未乾時快速拿著水筆暈染開，可以在邊緣留出一點水線，突出鱗片的層次感。不斷反覆地分染才能達到想要的效果。其實分染就是「分層著色」，也就是傳統技法「三礬九染」，簡稱「礬染」。實際上，並不一定礬3次，染9次。礬的目的主要是防止在第二次著色時把第一次著的顏色泛起來，那就非但未達到好效果，反而會把顏色搞髒了。分染的目的是在著色之前表現出所繪製物像基本的明暗關係。

分染

知識拓展

　　分染的補充知識
　　分染也就是分層著色，古人稱之為「三礬九染」，也就是多染色的方法。分染是工筆畫繪製中最重要的染色技巧。
　　分染的方法有兩種：一種是「先深後淺，以淺壓深」；一種是「先淺後深，以深壓淺」，皆指工筆畫而言。「先淺後深，以深壓淺」就是不管要染什麼顏色，第一遍都淺淺的，乾後再加第二遍、第三遍、第四遍，到自認為滿意為止。具體方法是手拿兩支筆，一支蘸顏色，一支蘸清水，用著色筆上色之後，再用著水筆暈開，要不露筆痕，漸層自然，由濃至淡，渲染得越均勻越好。一般分明暗染結構時用。

　　分染通常分好幾遍完成，第一遍分染後，要等徹底乾透之後才能染第2次。注意染的時候顏色要均勻，著水筆和著色筆上的水分要適中，如果水分太多會使得畫面變髒。

知識拓展

統染與分染的區別

統染是大面積的分染，色要淡，快到邊緣時用著水筆拖開，以大關係為主；分染是小面積的染，以結構為主，兩者都是同一種技法。

罩染

2 拿墨色充分分染之後，重新罩上一層墨色，然後再局部渲染。罩染時手法以平塗為主，通常用水色和半透明色覆蓋。顏色要淡，用筆要輕，邊緣處淡淡染開，顏色的濃度不要超過分染過後的底色。罩染大多數在分染後罩色使用，透露出分染過的底色。

接染

3 用兩種顏色畫出物像的深淺，然後用著水筆趁濕潤時將顏色接染融合在一起。此處對魚的尾巴、魚鰭等部分調淡赭石色進行接染，使得畫面更加氣韻生動。

醒染

④ 在罩色之後略顯發悶的基礎上用深色重新分染,重新使畫面更加醒目,這種染法即為醒染。此處醒染的方法是調重墨在魚鱗上再次染色,以突出魚身體的立體感。

⑤ 提染是指在染色將近完成時用某種小面積的顏色,對畫面局部進行提亮或者加深。此處提染的方法是在魚的身體部分調白粉提亮,以突出魚身體的立體感。

提染

復勒

6 畫面設色完成之後，順著魚鱗的邊緣重新勾勒一遍稱為復勒。這種技法是為了使所繪製的形象更加清晰鮮明。此處魚的身體在染色基本結束後畫面顯得較灰，調重墨復勒之後，層次更加豐富、鮮明。

7 在所繪製的物像周圍淡淡地渲染一層底色用來襯托或者掩飾物體，使物像不至於太過孤立，這種技法叫作烘染。此處是用筆調淡赭石對魚鰭的周圍進行染色，使得所畫物像更加突出。

知識拓展

其他打底方法

另外在工筆花鳥魚蟲畫中，也有全部先用淺淺的白粉打底色的，這是平塗，不必分深淺，其作用是：(1)如在生宣上作工筆花鳥魚蟲畫，塗一層薄粉乾後任意著色，更容易控制；(2)不管在熟宣紙還是絹上，先塗一層薄粉，乾後於上面著色，色彩會比較鮮豔，並加強立體感；(3)用白粉塗底，可以塗平畫絹上因沒礬好而漏色處。

烘染

第三章

結構解析

3.1 魚的各部位名稱

尾鰭

尾柄

腹鰭

背鰭

刺條

體

胸鰭

鰓蓋

鼻孔

觸鬚

嘴唇

鰓蓋　　　　　魚眼　　　　　魚鱗　　　　　魚鰭

3.2　常見的魚配景

　　魚生活在水中，寓意吉祥，是畫家們鍾愛的題材之一。下面簡單介紹幾種與魚相配的水生物，以便後期練習和應用。

3.3 魚的種類和動態

3.3.1 鯉魚

　　鯉魚躍龍門，過而為龍，唯鯉或然，常被人們寓意為高考中舉，也寓抓住機會一躍而就的象徵意義。鯉魚之所以被人們所喜愛和鍾情，不僅是因為其具有較高的觀賞價值和食用價值，還是人們繪畫的對象，借其音意「連年有餘、富貴有餘」等予以祈福生活的美滿和富餘。

3.3.2 金魚

　　金魚被人們賦予了美好吉祥的寓意，如連年有餘、吉慶有餘等，各個品種的金魚寓意也各不相同，紅金魚象徵鴻運當頭，也常作為繪畫題材。

3.3.3　金龍魚

　　金龍魚是一種熱帶觀賞魚，體積較大，全身都閃爍著金燦燦的光芒。因此金龍魚常被看作是吉祥富貴的象徵，被譽為風水魚、招財魚，是身分地位的象徵。國畫中也常選擇金龍魚作為繪畫題材。

第四章

鯉魚

紅鯉魚/黑鯉魚/錦鯉魚/創作

4.1 紅鯉魚

紅鯉魚是鯉魚的一種，通體紅豔，儀表美觀，是一種具有較高觀賞價值的魚種。在繪製時，要注意掌握鯉魚的特點，如大大的鱗片、發達的吻骨、較長的背鰭基部等。

① 魚鰭　② 魚頭　③ 身體

1 選用一支勾線筆，用少量的清水調和墨汁，蘸滿筆尖，中鋒運筆，從頭部開始勾畫鯉魚輪廓。

鯉魚整個身體呈流線型，在勾畫時，不能出現轉折線，且線條要圓滑流暢，節點處的線條要勁挺一些才好。

③ 繼續勾勒鯉魚身體外輪廓線以及魚尾部分，修整外形輪廓。

線為造型的基礎，運用毛筆進行勾線，線條的要求基本可以概括為平、圓、留、重、變 5 個字。

② 以同樣的調色與用筆方法，繼續勾畫鯉魚輪廓。

知識拓展

> **雙勾**
>
> 用墨線勾描物像的輪廓，通稱「勾勒」，因基本上是用左右或上下兩筆勾描合攏，亦稱「雙勾」；舊時借用勾描書法輪廓的邊緣線，也稱「雙勾」，現在基本上多用於工筆花鳥畫。

④ 大致輪廓勾出後，添加鯉魚的魚鱗及其他細節，完成鯉魚的勾畫。

⑤ 用小號狼毫筆，以清水調和少許胭脂，蘸滿筆尖，以著水筆輔助，從背鰭、頭部開始分染。

繪畫步驟：勾畫墨線

繪畫步驟：分染

6 以同樣的調色與用筆方法，繼續分染鯉魚的側面以及尾部。

7 第一遍分染完後，添加胭脂調和，接著對鯉魚進行第二遍分染。

8 順勢分染出魚鱗，將魚鱗層次大致分出來。

　　著色時不僅要掌握色調，還要以色調來塑造鯉魚的形體空間關係。

繪畫步驟：
繼續分染紅色鯉魚

9

10 調和硃磦和少許胭脂，蘸滿筆肚，側鋒運筆，以著水筆輔助，對鯉魚進行統染。

11

工筆畫水平的高低，主要是看用水技巧。染色時筆中水分不能過多，否則色彩會被著水筆的水沖開，就不容易染勻了；水分過少，顏色又易乾澀，需要讀者自己總結，從而掌握住其中的技巧。

13

12 選用小號羊毫筆，以同樣的調色與暈染方法，繼續對鯉魚進行分染，直到達到自己滿意的效果。

繪畫步驟：罩染紅鯉魚

14 選用大號羊毫筆，調和硃磦與少許胭脂，蘸滿筆肚，側鋒運筆，罩染鯉魚。

15 繼續罩染，完成整條鯉魚的顏色繪製。

　　罩染時，顏色由上而下均勻潤染，在魚尾最下方收筆時，一般會留下色滴，需要用稍乾一點的筆將其吸去。

16 選用勾線筆，淡墨蘸滿筆尖，中鋒勾畫眼睛暗部，點出瞳孔。

知識拓展

分染

　　工筆畫中最重要的著色技法。要用兩支筆，一支筆蘸色，另一支筆蘸水，先用著色筆畫出一定的顏色再用著水筆將色由深到淺染出漸變的效果，即稱為「分染」。

17 調整顏色對比，完成鯉魚的繪製。

繪畫步驟：完成繪製

4.2 黑鯉魚

顧名思義，黑鯉魚就是整體呈黑色的鯉魚，是鯉魚的一種。繪製黑鯉魚時，通常只用墨色繪製，即用墨的濃淡來表現鯉魚的形體關係。

① 魚尾　② 魚頭　③ 身體

1 選用一支勾線筆，用少量的清水調和墨汁，蘸滿筆尖，中鋒運筆，從頭部開始勾畫鯉魚輪廓。

因為角度的不同，呈現的透視也不同，所以在勾畫時要掌握頭部的正側程度，正確地畫出兩眼的形態。

2 以同樣的調色與用筆方法，繼續勾畫出鯉魚的背部及魚鰭的輪廓。

3 選小號勾線筆，用少量的清水調和墨汁，蘸滿筆尖，中鋒運筆，勾畫魚鱗，順勢勾畫出背部魚鰭的魚刺。

4 輪廓勾畫完畢後，選一支乾淨的毛筆做著水筆，同著色筆配合，準備分染鯉魚。

5 選小號狼毫筆，筆尖蘸滿淡墨，中鋒用筆，以著水筆輔助，對魚鱗進行第一遍分染。

繪畫步驟：勾畫墨線

繪畫步驟：分染魚鱗

6 繼續分染魚鱗，完成魚鱗的第一遍分染。

7 用中號羊毫筆，筆尖蘸重墨，中鋒用筆，以著水筆輔助，分染出魚脊背。

8 將紙面打濕，用中號狼毫筆，蘸滿重墨，中鋒點畫魚頭部與身體側面的暗部區域。

為了更好地畫出筆墨交融的效果，繪製前要先將畫面打濕，待將乾未乾時下筆點畫。

9 以同樣的用筆與用色方法，分染鯉魚的魚鰭與尾部，要有色彩變化。

繪畫步驟：分染魚鱗　　繪畫步驟：繪製明暗關係

10

11 用小狼毫筆，以清水調和少許硃磦，蘸滿筆尖，以著水筆輔助，分染魚鰭、魚尾的邊緣。

眼睛由兩部分組成，繪製時要考慮好視線的方向，留出眼白的位置。

12

知識拓展

平塗
是國畫的基本繪畫技法之一，指將無濃度變化的色均勻平整地填塗在指定的範圍之內。

罩染
在已經分染著色的畫面上用一個透明的色對其整個平塗一遍，叫罩染；平塗顏色不可太重，否則會失去罩染的效果，有別於單一的平塗。

13 選用一支小號狼毫筆，筆尖蘸少許白粉，中鋒點畫鯉魚的高光。

繪畫步驟：分染

14 用小號狼毫筆，筆尖蘸濃墨，中鋒用筆，調整白色高光的邊緣，使其整潔有序。

15

16 分染過程中，輪廓線會變得模糊不清，在這一步需要用重墨，中鋒將其勾出。

繪畫步驟：提染鯉魚亮部

4.3 錦鯉魚

　　錦鯉魚簡稱「錦鯉」，起源中國，興於日本，又回到中國。錦鯉體格健美，花紋多變，色彩豔麗，泳姿雄然，具有較高的觀賞性，其寓意吉祥、有餘，常受到人們的歡迎和喜愛。

①魚尾　②魚頭　③身體

1 用勾線筆，以少量的清水調和墨汁，蘸滿筆尖，中鋒運筆，從頭部開始勾畫鯉魚輪廓。

②以同樣的調色與用筆方法，繼續勾畫出鯉魚的背部及魚鰭的輪廓，順勢添加出背鰭的細節。

④用勾線筆繼續勾畫魚鱗，完成整條魚的勾畫。

⑤選用一支大號羊毫筆，用清水調和少許藤黃和硃磲，蘸滿筆肚，對鯉魚進行罩染。

⑥再調入少許赭石，使顏色稍微加重一些，蘸滿筆尖，以著水筆輔助，對魚鱗進行分染。

知識拓展

統染

工筆繪畫過程中，根據畫面明暗處理的需要會對相應的局部畫面做統一渲染，強調整體的明暗與色彩關係，稱統染。

提染

在整個畫面或某一局部畫面快完成時，用某一色對小面積或局部進行提亮，加深畫面，稱為提染。

沖彩法

現代工筆常用肌理手法。在熟宣上先塗上一層較濕的顏色，在未乾時趁濕沖入別的色或清水或膠礬等，利用水和色的沖撞，產生一種自然的肌理。

繪畫步驟：勾畫墨線 繪畫步驟：分染魚鱗

第一遍是繪出大致的結構關係,所以顏色要淡一些。

7 以同樣的調色與用筆方法,分染鯉魚的前鰭、腹鰭與背鰭等。

8 用中號羊毫筆調和藤黃與少許硃碟,蘸滿筆肚,對鯉魚進行第二遍分染。

9 加入些許的藤黃調和,待底色乾後,對鯉魚進行第三遍分染。

10 選用一支勾線筆,筆尖蘸滿濃墨,中鋒用筆,點畫鯉魚的瞳孔。

繪畫步驟:層層加深顏色

用著色筆上色後，由著水筆潤開，要細膩、均勻，不要留有水跡和筆觸。

用中號兼毫筆，清水調和少許硃磦，蘸滿筆肚，中鋒勾出鯉魚紅斑輪廓，然後進行渲染。

在繪製鯉魚紅斑時，注意紅斑的大小、位置應錯落有致，變化不一，不可千篇一律。在填色時，根據魚身體的明暗程度，調節紅斑的明暗變化。

繪畫步驟：黃色提染

繪畫步驟：點畫紅色斑點

4.4 創作

　　在創作一幅鯉魚圖時，首先要在構圖上進行合理的安排，常用的構圖有三角形構圖、散點構圖等；其次就是對主體、客體的安排上要重點突出主體，將主體安排在視覺中心上，而客體的達到襯托主體的作用。

①魚尾　②魚頭　③身體

① 選用一支勾線筆，用少量的清水調和墨汁，蘸滿筆尖，中鋒運筆，從頭部開始勾畫鯉魚輪廓。

② 以同樣的調色與用筆方法，繼續勾畫出鯉魚的背部及魚鰭的輪廓，順勢添加出背鰭的細節。

④ 兩條鯉魚的線描稿勾畫完畢後，開始添加周圍環境的元素（石塊、水草等）。

中鋒執筆端正，筆鋒在墨線的中間，用筆的力量要均勻，行筆要穩，速度要慢。

勾線時要把筆按下去，使筆鋒對紙面有一個壓力，同時又要擎住毛筆，向上有一個提力，兩力平衡再用一個拖的力量行筆。

知識拓展

點染

類似於寫意的畫法，一筆蘸上深淺不同的色彩在畫面上連點帶染，取靈動之意。處理背景或小型花卉的時候時常用到此法。

幹染

將新著的一塊色彩向四周染開。如畫仕女臉頰的紅暈、工筆牡丹的花瓣也會用到此法。

⑤ 繼續勾畫周圍的環境，完成整幅作品輪廓的勾畫。

繪畫步驟：勾畫墨線

6 選用小號狼毫筆，筆尖蘸滿淡墨，以著水筆輔助，開始分染鯉魚的魚鱗。

第一遍分染時抓其大關係即可，加強整體的明暗空間對比，表現出大的體積感。

8 魚鱗分染完畢後，再調入少許墨汁，蘸滿筆肚，以著水筆輔助，對鯉魚的背部重色區域進行分染。

　　魚尾與身體連接處有細微的凹凸結構，在著色時，要適當表現出那種感覺。魚身體整體大概為柱狀，在分染時要有近實遠虛的關係。

9 以同樣的調色與用筆方法，對鯉魚的尾巴進行分染。分染時，要注意調節顏色之間的平衡與對比。

繪畫步驟：分染魚背

10 選用大號羊毫筆，筆肚蘸滿重墨，以著水筆輔助，繪製出鯉魚側面的暗部區域。

11 繼續繪製頭部的重色，注意顏色之間的濃淡漸層要自然一點，不可過分均勻，或者有明顯濕痕。

12 整體顏色暈染完畢後，添加魚鰭等處細節以及調整明暗關係（通常是加深暗部）。

13

知識拓展

醒染

　罩染之後畫面顏色會有所灰沉，再用淡淡的深色重新分染一下，可以提顯底色部分，重新使畫面醒亮。

繪畫步驟：
黑鯉魚分染完成

14 選用中號狼毫筆，調和胭脂和一點點曙紅，清水調淡，蘸滿筆肚，以著水筆輔助，分染鯉魚的脊背。

15 以同樣的調色與用筆方法，繼續分染出鯉魚的頭部和身體的側面。

16 換用小號狼毫筆，調和胭脂與一點曙紅，蘸滿筆尖，中鋒用筆，分染魚鱗。

　　工筆畫要求畫面色調要明麗，畫面均勻乾淨。用色時掌握典雅這一要求，避免出現「死氣」。繪製魚鱗時以淡色層層進行疊加，不可重色倉促表現。

繪畫步驟：分染紅色鯉魚

18

17 以同樣的調色與用筆方法，對鯉魚的頭部、背部進行第二遍統染。

統染是統一色調、統一效果的一個步驟。一般情況下，把所需要的顏色調好，染時用筆要輕、要勻，染的次數不要過多，最忌反覆塗抹。

19

20 選用中號羊毫筆，用清水調和少許曙紅，蘸滿筆尖，以著水筆輔助，分染背鰭與魚尾。

21 用大號羊毫筆，清水調和少許曙紅，以著水筆輔助，對鯉魚整體進行罩染，注意顏色間的漸層。

繪畫步驟：繼續分染紅色鯉魚

◇+● → ●

22 選用小號狼毫筆，筆尖蘸少許重墨，以著水筆輔助，點畫出魚眼。注意要適當地留出眼睛的高光。

23 眼睛繪製完畢後，對整體進行調整，不足之處進行修改及補充。

●+● → ●

24 用中號羊毫筆，調和酞青藍和少許墨色，蘸滿筆尖，同樣以著水筆輔助，分染出鵝卵石的暗面。

知識拓展

　　復勒
　　設色完成後，用墨線或色線順著物體的邊緣重新勾勒一次，叫作復勒。
　　水線
　　工筆設色中遇到物體的邊緣或線條的時候，常會採用留一道亮邊的手法來分辨部分顏色，或用來保存線條，亦或用來呈現物體的厚薄程度，這條亮邊就稱為水線。保存水線也能較好地展現出工筆畫所獨有的繪畫樂趣。

繪畫步驟：
分染鵝卵石

25 用中號羊毫筆，調和藤黃和少許赭石，蘸滿筆尖，以著水筆輔助，對葉片進行第一遍分染。

27 調和硃磦與少許赭石，蘸滿筆肚，側鋒用筆，對樹葉進行罩染。

葉片的位置並不是隨意擺放的，而是根據整個畫面的元素進行合理構圖的。給葉片著色時，要先分出明暗關係，然後重色罩染。

28 用中號羊毫筆，筆尖蘸少許白粉，中鋒用筆，點出鯉魚的高光。

提染就是提高亮部與暗部的色調對比，也就是解決亮部不夠亮，暗部不夠暗的問題。瞭解這一點，就可以根據畫面的需要進行適當的繪製。

繪畫步驟：分染樹葉

第五章

金魚

5.1 金魚

　　金魚大致可以分為 4 個部位，頭部、鱗片、魚鰭、魚尾。在繪製時，掌握好透視，其他部分都容易上手，而魚尾的變化比較豐富，在繪製時應著重對待；整體與局部要同時掌握，既要畫出金魚游動的優美動態，又要做到細節上的精緻。

① 魚尾　② 魚頭　③ 身體

1 選用一支小號勾線筆，用少量的清水調和墨汁，蘸滿筆尖，中鋒運筆，從金魚眼睛處開始勾畫。

　　勾墨線一般用中鋒，避免側鋒。中鋒用筆飽滿且有彈性，線條圓潤渾厚，有力度感和美感。

2 以同樣的調色與用筆方法，繼續勾畫金魚的頭部；嘴部的透視與眼睛的透視是掌握的關鍵。

3 頭部勾畫完後，從金魚背鰭開始勾畫金魚身體。

4 繼續勾畫，繪製出金魚的魚鰭。

知識拓展

構圖在繪畫中呈現的格局可以是千變萬化，這給畫家以充分自由的選擇，畫家可創作出任何適合自己「意」的構圖。不同形狀的組合、相同形狀的結合，物類的對比、運動、態勢、節奏、對稱、排列、分割、變異、縱橫、凝集、疏散、虛實、平衡、比例、主次、高低、前後等，都是構圖中的重要因素。

5 以同樣的調色與用筆方法，勾畫出大大的金魚尾巴，完成整條金魚的大致輪廓繪製。

繪畫步驟：勾畫大輪廓

6 接著給金魚添畫魚鱗;魚鱗的大小要均勻、錯落有致,鱗片之間的銜接要虛接,不宜過實。

金魚的身體呈圓柱狀,並不是一個平面,所以在勾畫魚鱗時,要掌握好近大遠小的透視關係。

知識拓展

(1)筆正:筆正則鋒正。骨法用筆以中鋒為本。

(2)指實:手指執筆要牢實有力,還要靈活,不要執死。

(3)掌虛:手指執筆,不要緊握,指要離開手掌,掌心是空的,以便運筆自如。

(4)懸腕、懸肘:指大面積的運筆要懸腕或懸肘,才可以筆隨心,力貫全局。

7 豐富金魚尾巴的細節部分,增加尾部的層次感。

8 選用一支小號勾線筆,用少量的清水調和墨汁,蘸滿筆肚,中鋒運筆,以著水筆輔助,分染金魚的鱗片。

繪畫步驟:豐富細節

繪畫步驟:分染魚鱗

9 選用大號羊毫筆，筆尖蘸滿重墨，水分多一些，中鋒用筆，從金魚的頭部、背部分染。

點染金魚背部顏色時，先將紙面打濕，讓墨色自然地擴散、融合。

11 沿著金魚的背部，點染出顏色的深淺變化。

12

在分染時，要整體進行，隨時調整，這樣染出的顏色才會協調一致。

繪畫步驟：點染背部明暗變化

13 選用中號羊毫筆,調和少許淡墨,蘸滿筆尖,以著水筆輔助,分染金魚的大尾巴。

15 整體明暗關係定下後,用小號羊毫著水筆配合分染金魚的細節部分。

　　細節決定成敗,所以在繪製的後期,細節的處理才是關鍵,也是為得到一幅好的作品必須掌握的環節。

繪畫步驟:分染尾部與魚鰭

知識拓展

　　油煙墨：用桐油等油類燒煙製成，其黑色偏暖，用來作畫，與其他透明顏色調和用很協調。

　　松煙墨：用松樹枝燒煙製成，其黑色偏冷，多用於書法。

　　漆煙墨：用傳統大漆燒煙而成，其黑色細潤而有光澤，用於繪畫也合適。

用小號羊毫筆，筆尖蘸少許檸檬黃，中鋒點畫眼睛；用勾線筆蘸重墨，中鋒點出瞳孔，完成金魚的繪製。

繪畫步驟：點染眼睛，加深魚尾顏色

5.2 創作一

金魚又稱金鯽魚,近似鯉魚,但無口鬚,是由鯽魚進化而來的觀賞魚類。金魚品種很多,顏色有紅、橙、紫、藍、墨、銀白、五花等等。金魚易於飼養,色彩絢麗,形態優美,很受人們的喜愛,也是歷來畫家喜歡繪畫的素材。

① 魚尾　② 身體　③ 魚頭

1 選用一支勾線筆，筆尖蘸滿重墨，中鋒運筆，從金魚的頭部進行開始勾畫輪廓。

2 繼續勾畫，繪製出魚鰭和魚尾的大致位置關係。

3 根據上一步勾出的位置關係，進而豐富金魚尾部的細節。

　　金魚的尾巴是繪製的重點也是難點。在繪製前要仔細觀察金魚的尾部結構，然後下筆勾畫。

繪畫步驟：勾畫墨線

4 以同樣的調色與用筆方法，勾畫出金魚的魚鱗。

金魚的魚鱗呈橢圓形，小而密，在勾畫時注意筆筆緊湊，不可鬆散排列。

5 以同樣的勾畫技巧（先勾出整條魚的動態輪廓，繼而豐富細節），繪製出另一條魚的輪廓。

6

繪畫步驟：勾畫第二條金魚

7 用小號羊毫筆，筆尖蘸重墨，以著水筆輔助，分染魚鱗。

8 加入少許濃墨，同樣的方法對魚鱗進行第二遍分染。

第二遍分染是在第一遍的基礎上更加強調明暗對比關係，以突出塑造整條魚的空間格局關係。

9 魚鱗分染滿意後，取中號狼毫筆，筆尖蘸重墨，側鋒運筆，點畫出金魚背部的重色區域。

繪畫步驟：分染金魚背部

10 注意用著水筆及時暈染出顏色的漸層；繼續分染金魚的鰓部和頸部銜接處。

11 以同樣的調色與暈染方法，分染金魚的前鰭、腹鰭和背鰭。

知識拓展

烘暈

　　國畫設色技法，運用一種顏色有濃淡的烘托出其他顏色的物像，使形象突出，色彩豐富。如白花，可用淡青或其他色烘暈此花周圍或整個畫面。其方法是先備一支著色筆，一支著水筆，染出濃淡。天氣乾燥，動作宜迅速，使之勻和不留筆痕。古有「烘雲托月」即用此法。

12 使用小號狼毫筆，筆尖蘸重墨，以著水筆輔助，分染金魚的大眼睛。

繪畫步驟：繼續分染

13

金魚的尾部紋理比較複雜，在分染時要細心，不可馬虎。

14 金魚的尾部是由多片組成的，而並不是一個平面，分染時要注意區分前後明暗關係。

15

16 繼續調整明暗對比關係，讓畫面更加清朗。

繪畫步驟：分染魚尾

17

18 選用中號羊毫筆，調和藤黃與少許硃磦，蘸滿筆尖，以著水筆輔助，分染魚鱗及尾巴。

19 選用中號兼毫筆，用清水調和少許大紅，蘸滿筆尖，以著水筆輔助，分染紅金魚的背部。

知識拓展

襯托

國畫設色技法。用一種顏色烘托出其他顏色的物像，使它形象突出，色彩豐富，增強裝飾性。先以礦物色或圖案色平塗紙上，使其均勻，色宜一次調足，不宜重調。為使顏色鮮豔明快，在上好色的物像背面塗一層顏色，亦叫「襯托」。例如綠葉塗一層石綠，白花塗一層白粉等。此法工筆繪畫常用。

20 以同樣的調色與用筆方法，繼續分染金魚的尾部與腹鰭。

繪畫步驟：分染魚眼、魚頭

21 接著分染金魚的魚鱗。

22 加入些許大紅，對金魚的背部進行第二遍分染。

23 順勢渲染出金魚側面的重色，接著分染金魚的鰓部。

紅色金魚在用色上，純度要高，盡量用純色或兩色調和色，不可用過多的顏色調和，那樣會降低純度，使畫面變灰。

24 分染金魚的前鰭和腹鰭。

繪畫步驟：分染紅色金魚

25 繼續用大紅色對背鰭和魚尾進行第二遍分染。

　　不管是國畫還是西畫，是工筆畫還是寫意畫，都要遵從近實遠虛、近潤遠渴、近濃遠淡的規律。在繪製金魚大尾巴時，要注意色調濃淡的掌握。

26 分染魚眼時，要適當留出水線。

27

繪畫步驟：分染波紋和花瓣

5.3 創作二

　　繪製整幅金魚圖時，一般以金魚為主體，在布局時應將其安排在畫面的視覺中心，周圍水草作為輔助。再者，畫面如果只有主體，會顯得單調，沒有層次，要配以水草、植物進行襯托，這樣不僅豐富了畫面，還使畫面經久耐看。

① 魚頭　② 魚尾　③ 身體

1 選用一支中號羊毫筆，調和藤黃與少許熟褐，蘸滿筆尖，以著水筆輔助，從金魚的背部開始分染。

2 以同樣的調色與用筆方法，對金魚的鱗片進行分染。

3 在分染完鱗片後，將顏色用清水調淡，以同樣的用筆方法，分染魚鰭。

4 金魚的魚尾顏色分兩層，分染時先染重色，待第二遍時，染淡色。

繪畫步驟：
分染黃色金魚

⑤ 調和藤黃（稍多）與少許熟褐，蘸滿筆尖，以著水筆輔助，對金魚進行第二遍分染。

⑥ 加深金魚尾部重色。

⑦ 添加清水，將顏色調淡，蘸滿筆肚，對金魚的魚鰭進行罩染。

罩染時，顏色要淡，如果一次達不到想要的效果，待畫面乾後，再進行第二遍罩染，切不可急於求成而用重色渲染。

繪畫步驟：
繼續分染黃色金魚

⑧ 用小號狼毫筆，調和藤黃與少許赭石，蘸滿筆尖，分染金魚的眼睛。

⑨ 選用一支大號羊毫筆，用清水調和少許酞青藍，蘸滿筆肚，沿金魚的外輪廓，分染背景顏色。

⑩ 用小號羊毫筆，以清水調和硃磦，顏色調淡，蘸滿筆尖，以著水筆輔助，分染魚鱗。

⑪ 分染魚鰭。

繪畫步驟：分染環境色

13 用中號羊毫筆，以清水調和胭脂，蘸滿筆尖，著水筆輔助，分染魚尾和魚鰭。

　　金魚的紅斑是依附於身體存在的，所以在勾染紅斑時，要根據身體面的翻轉變化而變化。

14 以同樣的調色方法，繼續點畫金魚身上的紅斑。

15

繪畫步驟：
分染紅色金魚

16 繼續點畫金魚的紅斑，順勢點染出金魚右眼。

17 繼續點染金魚的左眼，然後蘸重墨，點出金魚的瞳孔。

給眼睛著色時，色調要控制在輪廓線內，且眼神的掌握是繪製眼睛的關鍵。

知識拓展

18

筆斷意連

作畫或寫毛筆字時，點劃雖斷，而筆勢相連續，叫「筆斷意連」或「意到筆不到」。張彥遠稱張僧繇、吳道子作畫「離披點畫，時見缺落，此雖筆不周而意周也。」

疏密

國畫畫理中有「密不通風，疏可走馬」之法則。構圖時應密處密，疏處疏，疏密有致才能節奏生動，平鋪直敘，沒有疏密變化則刻板平淡，觀之乏味。

繪畫步驟：
加深金魚紅斑

魚戲圖

第六章

鱖魚

鱖魚／創作／白描

6.1　鱖魚

　　鱖魚又名桂魚，在魚類分類學上屬於鱸形目。鱖魚是「三花五羅」中最名貴的魚。鱖魚身體側扁，背部隆起，身體較厚；尖頭，大嘴，大眼，身體呈金屬灰色，體側有不規則花黑斑點，是黑龍江中最美麗的一種魚。它是中國「四大淡水名魚」中的一種。

①魚頭　②身體　③魚鰭

1 選用一支小號勾線筆，用少量的清水調和墨汁，蘸滿筆尖，中鋒運筆，從魚唇部開始勾勒魚的輪廓。

　　為了勾勒出更精準的鱖魚造型，在用淡墨勾勒之前，初學者可用鉛筆畫出魚的大致外形。

從整體上看，整條魚身體的線條中，除了背鰭的銳利之外，身體部分都是圓滑的線條。

2 以同樣的用筆與調色的方法，繼續勾勒出鱖魚的背鰭。要注意，背鰭的層次錯落，尾部的線條穿插都要自然靈活。

3 尾鰭線條與背部形成一個優美的弧線，在勾勒時，不要出現頓筆或是不自然的轉折線。

4

在勾畫腹部輪廓線時，線條要虛實結合，線與線的交接要以虛接為主，切忌出現生硬的相交。

知識拓展

國畫意境

國畫要求筆與墨結合、情與景結合、實與空的置換、氣與勢的融合等。畫家憑藉這種感受，激起描繪這些景象的激情，於是作品作為情景的再現，使情景交融在一起，形成具有特色藝術觀賞性作品。

繪畫步驟：勾畫大輪廓

△+●→◐

5 魚身體的大輪廓勾勒出來後，開始用勾線筆豐富鰍魚的細節部分。

6

7 繼續豐富細節，完成墨線的勾勒。

△+●→◐

8 選用中號羊毫筆，用清水調和些許淡墨，從鰍魚背部開始進行分染。這一步主要是鋪出底色和分出大致的明暗關係。

繪畫步驟：勾畫細節

繪畫步驟：繪製出大致明暗

9 趁畫面顏色未乾時（新色與底色可以更好地融合），再加入稍多一些的酞青藍，蘸滿筆尖，對魚的背部進行著色。

10 繼續對鱖魚身體進行分染。要注意控制著色區域，該留白的要留白。

11 魚腹和魚鰓顏色較淡，也是層次豐富的區域。第一遍分染時，用著水筆輕輕掃出即可。

小區域染色時，要認真仔細，控制好筆尖的走勢，還有重色之間的強弱對比、色彩明暗間的漸層。

12

繪畫步驟：分染背部、腹部的彩色

13 使用清水與酞青藍調和，蘸滿筆肚，分染尾鰭和背鰭。

14 選用小號兼毫筆，重墨與少許酞青藍調和，蘸滿筆肚，與著水筆結合運用，側鋒分染魚背，順勢點出尾鰭的暗部。

知識拓展

氣韻生動，即是畫家所創造的藝術靈境，不同於一般的寫生畫，國畫應富有生氣、新鮮而活潑，有詩一般的韻味，使觀者神往無窮。如果沒有表現出如此生動、韻味豐富的內涵，當然，就不能給予人這些感受，而達不到國畫引人入勝的意境。

15 中號兼毫筆，調和藤黃與少許淡墨，與著水筆結合運用，為魚的身體添加黃色。

繪畫步驟：渲染魚尾、魚鰭，點出魚鰭斑點

16 選用小號狼毫筆，調和重墨與少許赭石，蘸滿筆尖，中鋒點畫魚鰭的斑點。

知識拓展

國畫的色彩
國畫的色彩，不拘泥於光源冷暖色調的侷限，比較重視物體本身的固有色，而不強調在特殊光線下的條件色。畫哪一件物品，就賦予那一件物品的基本色，達到色與物、色與線、色與墨、色與色的調和。

17 以同樣的調色與用筆方法，繼續繪製鱖魚身體上的重色斑點，注意斑點顏色的濃淡變化，不可千篇一律。

18

繪畫步驟：
點染身體斑點

6.2 創作

在繪製鱖魚之前，要先對它進行深入的瞭解，如魚鰭的結構，魚鰭在靜態下與動態中的變化，鱖魚身體上不規則黑斑的分布。只有抓住每個部位的特點進行表現，才能畫出好的作品。在繪製兩條鱖魚時，還要考慮兩者的位置關係，也就是構圖。

① 魚頭　② 身體　③ 魚鰭

1 用中號羊毫筆，清水調和少許赭石，蘸滿筆尖，側鋒運筆，以著水筆輔助對魚的背部進行分染。

在分染背部時，顏色要控制在邊緣線之內，而且顏色從上到下，由重到淡，漸層需自然。

2 同樣用中號羊毫筆，調和淡墨與少許赭石，蘸滿筆肚，對魚背、魚鰓和魚鰭的周圍進行第二遍分染，提高明暗的對比。

3 選用小號狼毫筆，調和淡墨與少許赭石，蘸滿筆尖，分染背鰭。注意背鰭的結構變化。

繪畫步驟：
分染魚的背部

魚鰭由骨質與膜狀構成，凹凸較明顯，在繪製時，色彩的漸層要表現出此結構。

4 繼續分染魚鰭的其他部分，完成魚鰭的繪製。

5 選用一支大號羊毫筆，清水調和少許重墨，蘸滿筆肚，側鋒運筆，分染第二遍魚的背部。

工筆畫水平的高低，主要是看作者的用水技巧。染色時著水筆水分不能過多，否則，色彩會被著水筆的水沖開，就不容易染勻了；水分過少，顏色又易乾澀，需要自己總結，從而掌握住其中的技巧。

6 用著色筆繪製後，接著用著水筆，順勢沿邊緣均勻漸層開，注意要保持著水筆的乾淨。

繪畫步驟：
分染第二條魚

7 以同樣的調色與用筆方法，分染魚的鰓部。

用著色筆著一次色並立即用著水筆潤開，停留時間不宜過長，否則會出現色痕。

8 選用一支小號狼毫筆，筆尖蘸少許重色，以著水筆輔助，對魚鰭進行分染。魚鰭凹凸結構明顯，在著水筆漸層時，明暗對比可適當加大一些。

繪畫步驟：分染環境

10 選用大號羊毫筆，調和赭石與少許墨色，蘸滿筆肚，與著水筆配合使用，分染鱖魚背部。

　　染第一遍如果顏色深度不夠，乾後再染第二遍，顏色可以稍重。如果染的遍數較多，中間可夾染一次膠礬水，以固定畫面上的顏色，還可防止漏礬。

11 以同樣的調色與分染方法，繼續對魚的中部身體進行分染。

12 繼續調和赭石與少許墨色分染鱖魚的背部與腹部。在分染時，要等第一遍顏色乾後，否則會出現底色上泛，使畫面變髒。

繪畫步驟：著色

[13] 繼續繪製，完成身體部分的分染。

[14] 待底色乾後，筆尖蘸重墨，對魚的背部進行分染。

[15]

[16] 選用小號兼毫筆，清水調和赭石與少許淡墨，蘸滿筆尖，以著水筆輔助，對鱖魚的魚鰭進行分染。

繪畫步驟：統染

⬤+⬤→⬤

⌐17⌐ 分染完魚鰭，調和
重墨與熟褐，中鋒
兼側用筆，對魚身
體上的黑斑進行繪
製。

斑點是依附於魚體而存
在的，所以在繪製時，要根
據魚體的明暗來協調掌握黑
斑的明暗變化。

⌐19⌐

以同樣的調色與
用筆方法，繼續
繪製深色斑點，
完成全部斑點的
繪製。

繪畫步驟：
繪製斑點

第七章

金龍魚

金龍魚/創作/白描

7.1　金龍魚

　　金龍魚是熱白帶魚，又名美麗鞏魚、龍魚等。金龍魚為軟骨魚類，身上保留著原始魚類的構造，特別是嘴部的構造很有特點。

① 魚頭　② 身體　③ 魚鰭

1 用一支小號羊毫筆，筆尖蘸淡墨，以著水筆輔助，並對金龍魚進行第一遍分染。

2 以同上的調色與分染方法，繼續分染其他部分的魚鱗，順勢分染出尾鰭的明暗關係。

3 以小號羊毫筆，用清水調和淡墨，蘸滿筆尖，以著水筆輔助，分染魚的前鰭。

繪畫步驟：分染魚鱗、魚鰭

⑤ 選用一支中號
羊毫筆，筆尖
蘸滿淡墨，以
著水筆輔助，
分染魚的唇部
與鰓部。

⑥ 第一遍分染完
成後，調和少
許重墨，蘸滿
筆尖，同樣以
著水筆輔助，
對魚鱗進行第
二遍分染。

繪畫步驟：魚鱗、魚鰭的兩次分染

7 選用一支大號羊毫筆，筆尖蘸滿重墨，以著水筆輔助，對金龍魚的重色區域進行統染。

8 繼續統染，完成整條魚底色的繪製。

為了使畫面沉穩、層次豐富，繪製時一般先用墨色鋪出大致的明暗變化，然後再以著色筆進行罩染。

9 用大號兼毫筆，用清水調和硃磦，稍加入一些淡墨，以著水筆輔助，對魚尾進行著色分染。

繪畫步驟：紅色分染魚鰭與魚尾

$\boxed{10}$ 以同樣的調色與分染方法，繼續分染金龍魚的前鰭。

$\boxed{11}$ 分染金龍魚的頭部時，注意鰓部與頭部的錯落關係，在顏色上要有所區分。

因明暗調子已經用墨色鋪畫完畢，所以在著色時可用大筆統染，不必擔心顏色的明暗變化。

$\boxed{12}$ 以同樣的調色與分染方法，對金龍魚的背部和側面進行分染。著色時不僅要掌握色調，還要以色調來塑造形體空間關係。

繪畫步驟：繼續分染魚身體

13 紅色分染完成後，將筆清洗乾淨，用清水調和少許檸檬黃，蘸滿筆肚，以著水筆輔助，統染金龍魚。

14

為了使紅色、黃色自然漸層，要在紅色未乾時鋪出黃色，讓二者自然融合在一起。

15 以同樣的調色與暈染方法，繼續統染魚的其他部位，完成第一遍統染。

繪畫步驟：黃色罩染

16 換用小號兼毫筆，調和藤黃與少許熟褐，蘸滿筆尖，中鋒勾染魚鬚。

可以把魚鬚看作兩個小的圓柱體，分染時可分明暗兩部分分別繪製。

17 用小號兼毫筆調和大紅與少許墨色，蘸滿筆尖為魚眼著色；順勢用重墨點出瞳孔。

18 選用小號狼毫筆，清水調和少許白粉，蘸滿筆尖，中鋒運筆，勾出魚鱗，點出眼白的高光，完成金龍魚的繪製。

繪畫步驟：提染高光

7.2 創作

魚象徵著書信、幸福、年年有餘等,這是在長期的發展中,人們賦予魚的美好寓意。在創作時,一方面要熟練掌握各種繪製的技巧,另一方面要從文化寓意方面進行構思。

① 魚頭 ② 身體 ③ 魚鰭 ③

1 選用一支小號勾線筆，用少量的清水調和墨汁，蘸滿筆尖，中鋒運筆，從頭部開始勾畫金龍魚輪廓。

2 以同樣的調色與用筆方法，勾畫鱗片的輪廓，完成整條魚輪廓的繪製。以同樣的方法，勾畫出第二條魚的輪廓。

知識拓展

繪畫步驟：勾畫墨線

③ 選用一支小號兼毫筆，用清水調和少許淡墨，蘸滿筆尖，以著水筆輔助，對右邊魚的鱗片進行分染。

魚鱗分染墨色時，要根據魚的身體結構調整墨色的濃淡變化，魚尾處的墨色可以稍淡一些，突出空間感。

⑤ 以同樣的調色與用筆方法，繼續分染魚鱗，順勢分染出魚鰭，完成身體的第一遍分染。

繪畫步驟：分染右邊金龍魚

6 用小號兼毫筆分染完魚的頭部，換大號羊毫筆，筆肚蘸滿淡墨，分染魚的背部和鰓部的深色區域。

7

「三礬九染」是畫好工筆畫的要求，也是工筆畫細膩、韻味的所在。

8 選用一支小號兼毫筆，用清水調和少許淡墨，蘸滿筆尖，以著水筆輔助，對左邊魚的鱗片進行分染。

繪畫步驟：分染左邊金龍魚

9 以同樣的調色與暈染方法，分染魚的尾鰭。注意水線的保留與色調的自然層次。

由於整幅畫重色調太少，因此整個畫面顯得沒有精神。這一步加深暗部，主要是為了解決這個問題。

繪畫步驟：左側金龍魚第二遍分染

12 選用大號羊毫筆，用清水調和硃磦與少許淡墨，蘸滿筆尖，再以著水筆輔助，從魚尾開始分染。

13 以同樣的調色與用筆方法，分染魚的背部與身體側面。

知識拓展

工筆重彩法：工筆重彩法主要是以色彩為表現手段。它在墨線勾好的基礎上，運用「三礬九染」的渲染方法，以多種顏料、多層次積染而產生渾厚華滋的畫面效果。它的藝術特色是華麗典雅，有富麗堂皇的效果。

工筆淡彩法：工筆淡彩法基本上選用植物質顏料，如花青、藤黃、洋紅、胭脂等，不用石青、石綠、硃砂等礦物質顏料。它的基本特徵是色調秀麗淡雅，清新明朗，比較強調線條本身的藝術魅力，給人以「清水出芙蓉，天然去雕飾」的藝術品味。

繪畫步驟：第一遍著色

15 待底色將乾未乾時，用大號羊毫筆，調和藤黃與少許的熟褐，蘸滿筆肚，再側鋒用筆，從魚的背部進行罩染。

16

整條魚在同一大色調下呈現明暗的變化，既有穩重的深色，又不失靚麗的顏色。

17 用大號羊毫筆，以同樣的調色與用筆方法，對左邊金龍魚進行罩染。

繪畫步驟：黃色罩染身體顏色

尾部用淡淡的紅色進行分染，不可用重色，否則會紅黃爭輝，讓畫面變得混亂。

知識拓展

工筆與寫意

國畫一般分為工筆和寫意兩種，另外還有一些半工半寫的畫風。工筆畫偏重於理智，強調秩序、條理和規範，講究製作「三礬九染」，程序較複雜。有激情也不能像決堤的洪水那樣發洩出來，而是要在不斷深化的過程中慢慢地注入到作品中，包括自己的思想、理念和追求。要有既敏感又冷靜的頭腦和精確的思考、縝密的經營以及恰如其分的安排，要求畫得周周到到、明明白白、條理清楚、絲絲入扣，要將繪畫的第一感覺自始至終地保持下來，內容和形式要達到高度的和諧。

19 選用大號兼毫筆，調和花青與少許藤黃，蘸滿筆肚，中鋒點畫水草。水草層次以顏色的濃淡表現。

繪畫步驟：淡色罩染，白色提染高光